中國篆刻名品 [十九]

趙叔孺篆刻名品

上海書畫出版社

《中國篆刻名品》編委會

主編

　　王立翔

編委（按姓氏筆畫爲序）

　　王立翔　田程雨

　　朱艷萍　李劍鋒

　　陳家紅　張恒烟

　　張怡忱　楊少鋒

本册釋文注釋

　　田程雨　陳家紅

本册圖文審定

　　朱艷萍　陳家紅

前言

王立翔

中國印章藝術歷史悠久。殷商時期，印章是權力象徵和交往憑信。雖然印章的產生與實用密不可分，但在不同時期的文字演進與審美意趣影響下，形成了一系列不同風格。至秦漢，印章藝術達到了標高後代的高峰。六朝以降，鑒藏印開始在書畫上大量使用，這不僅促使印章與書畫結緣，更讓印章邁向純藝術天地。宋元時期，書畫家開始涉足印章領域，不僅在創作上與印工合作，而且將印章與書畫創作融合，共同構築起嶄新的藝術境界。由于文人將印章引入書畫，并不斷注入更多藝術元素，至元代始印章逐漸演化爲一門自覺的文人藝術——篆刻藝術。元代不僅確立了『印宗秦漢』的篆刻審美觀念，更出現了集自寫自刻于一身的文人篆刻家。在明清文人篆刻家的努力下，篆刻藝術不斷在印材工具、技法形式、創作思想、藝術理論等方面得到豐富和完善，至此印人輩出，流派變換，風格絢爛，蔚然成風。明清作爲文人篆刻藝術的高峰期，與秦漢時期的璽印藝術并稱爲印章史上的『雙峰』。

記録印章的印譜或起源于唐宋時期。最初的印譜有記録史料和研考典章的功用。進入文人篆刻時代，篆刻家所輯印譜則以鑒賞臨習、傳播名聲爲目的。印譜雖然是篆刻藝術的重要載體，但其承載的內涵和生發的價值則遠不止此。印譜所呈現的不僅僅是個人乃至時代的審美趣味、師承關係與傳統淵源，更體現著藝術與社會的文化思潮。以出版的視角觀之，印譜亦是化身千萬的藝術寶庫。

《中國篆刻名品》是我社『名品系列』的組成部分。此前出版的《中國碑帖名品》《中國繪畫名品》已爲讀者觀照中國書畫構建了宏大體系。作爲中國傳統藝術中『書畫印』不可分割的一部分，《中國篆刻名品》也將爲讀者系統呈現篆刻藝術的源流變遷。

《中國篆刻名品》上起戰國璽印，下訖當代名家篆刻，共收印人近二百位，計二十四冊。與前二種『名品』一樣，《中國篆刻名品》也努力突破陳軌，致力開創一些新範式，以滿足當今讀者學習與鑒賞之需。如印作的甄選，以觀照經典與別裁生趣相濟；印蛻的刊印，均高清掃描自原鈐優品印譜，并呈現一些印章的典型材質和形制；每方印均標注釋文，且對其中所涉歷史人物與詩文典故加以注解，透視出篆刻藝術深厚的歷史文化信息；各冊書後附有名家品評，在注重欣賞的同時，幫助讀者瞭解藝術傳承源流。叢書編排體例分爲兩種：歷代官私璽印以印文字數爲序；文人流派篆刻先按作者生卒年排序，再以印作邊款紀年時間編排，時間不明者依次按照姓名印、齋號印、收藏印、閑章的順序編定，姓名印按照先自用印再他人用印的順序編排，以期展示篆刻名家的風格流變。

《中國篆刻名品》以利學習、創作和藝術史觀照爲編輯宗旨，努力做優品質，望篆刻學研究者能藉此探索到登堂入室之門。

一

簡 介

趙叔孺（一八七四—一九四五），本名潤祥，後改時棡，號紉萇，浙江鄞縣人。

趙叔孺對璽印篆刻的發展脈絡了然于胸，因此他的篆刻，上溯秦漢，遍及古璽、封泥、瓦當，于明清各流派又進行了細緻深入的研究，尤其對浙派和趙之謙的篆刻風格致力尤深，字法、章法、刀法和邊款皆能做到渾然天成。趙叔孺對待篆刻的態度十分嚴謹，不論取法哪一路風格，都能在謹守法度的基礎上參入己意以成之。晚清以來印人對元明時期的元朱文都是偶有涉獵，而趙叔孺將此種印風加以規整化爲我有，其圓朱文刻畫之精，可謂前無古人。所刻韵致瀟灑，自闢蹊徑，在繼承宋元人基本模式的基礎上不斷完善其布局與綫條，逐漸形成自己精緻秀美的風格。

趙叔孺篆刻結字依據所刻風格不同而變化，總體較爲規整勻稱，刀法衝刀、切刀兼施，崇尚有細微變化的光潔筆畫。趙氏走的是一條集古之大成的道路，『寓奇詭于平正，寄超逸于醇古』，風格取法雖然多樣，但其創作心態却很平和，作品中表露出的是一種豐贍妍美、渾厚淵雅的氣韵。他以復古爲創新的藝術道路，對當代印壇具有特殊的意義和價值。

本書印蛻選自朵雲軒藏《二弩精舍印譜》原鈐印譜，部分印章配以原石照片。

二

聚孫：秦文錦，字裘孫、綱孫，江蘇無錫人。近代著名收藏家，出版家，所藏古書畫器物甚富，創辦藝苑真賞社，出版大量書法名帖。

清曾：秦淦，字清曾，江蘇無錫人。清代畫家，善工筆山水花鳥，長期協助其父秦文錦經營藝苑真賞社。

長至：夏至的別稱。

叔孺上書

此石質溫潤，舊坑夫容也。以百文得之三山梅枝古里。己亥長至後十日，晴窗無事，寒梅始萼，閱《古銅印選》略有會意，信手作此，實余仿漢中之上乘也。自記于閩寓齋。

聚孫
法秦小鈢。叔孺，丁未六月。

清曾
似秦銀鈢，叔孺。乙卯十月。

一

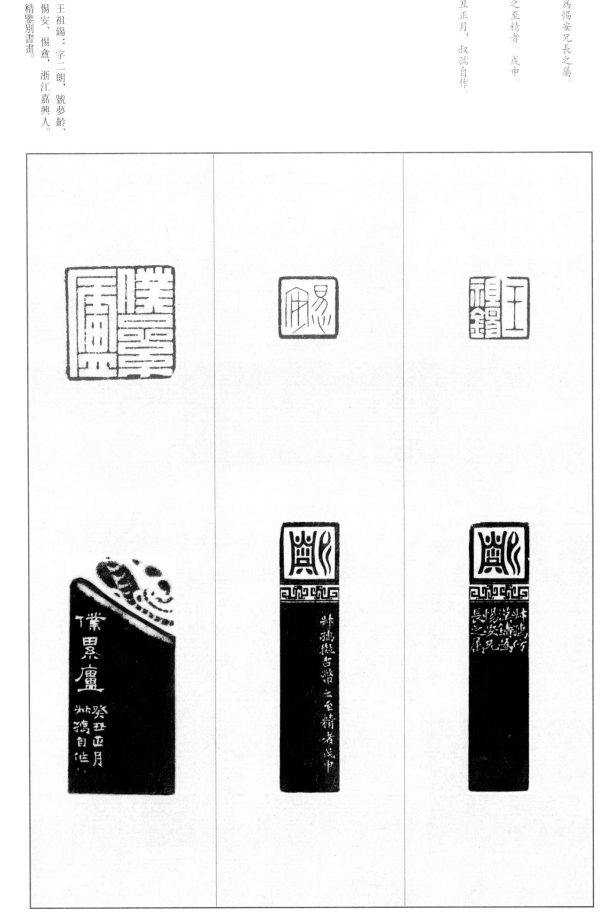

王祖錫

叔孺仿漢鑄爲惕安兄長之屬。

惕安

叔孺擬古幣之至精者。戊申。

僕累廬

僕累廬。癸丑正月，叔孺自作。

王祖錫：字二朗，號夢齡、惕安、惕盦，浙江嘉興人。精鑒別書畫。

君木・馮開之印

馮開：字君木，號回風，浙江慈溪人。清代文學家，文主漢魏，詩宗杜韓，詞出清真、夢窗。

周鴻孫：字湘雲，號雪盦，齋號寶米齋，月湖草堂，浙江寧波人。近代著名收藏家，曾收藏米友仁《瀟湘圖》。

癸丑五月，爲君木兄長刻兩面印。叔孺。

御賜光明盛昌

同里周觀察鴻孫，蒙上賞「光明盛昌」額，屬桐刻此四字以紀盛典，宣統七年乙卯夏，趙時棡製。

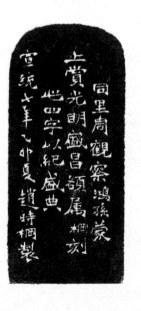

叔孺審定

此漢銅印中最工整者。丁巳九月，刻于息上寓齋。

古鑒閣
叔孺為棨兄作，乙卯冬月。

絧孫收藏
絧兄收藏之印。叔孺，丙辰二月。

絧孫
秦人小鈢結體極工，刻印家多未能貌之，工此者昔惟巴予藉一人而已。丙辰十月，叔孺記于春申。

姚虞琴
撫銀印式。叔孺，丁巳二月。

巴予藉：巴慰祖，字予藉、子安，號晉唐、蓮舫，安徽歙縣人。清代著名篆刻家。

姚虞琴：姚瀛，字虞琴，號景瀛，浙江杭州人。近代書畫家。

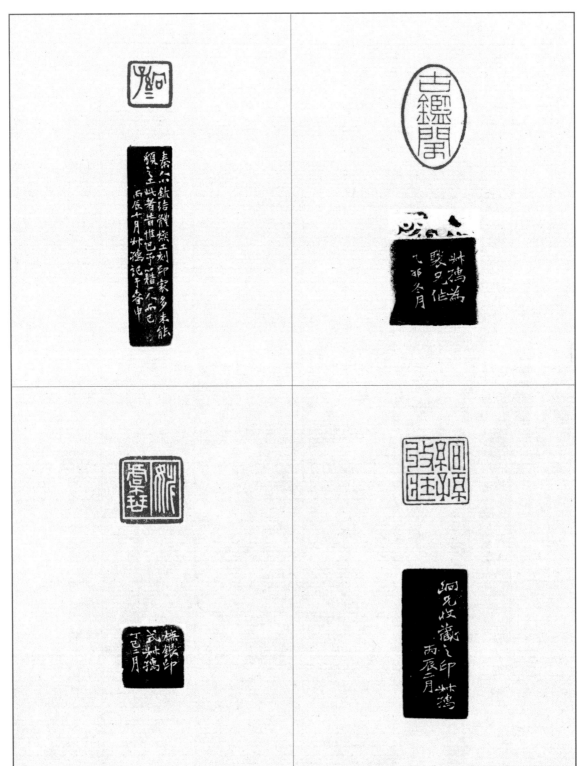

陳鶴峰：陳遠，字鳴遠，號
鶴峰、石霞山人、壺隱，江
蘇宜興人。清代紫砂藝人。

楊峀木：楊中訥，字峀木，
峀木，號晚研，浙江海寧人。
清代書法家，工草書。

鶴壺精舍

經兄伯滌耆古，尤精鑒別。近得陳鶴
峰爲楊峀木中允手製沙壺，因以顏其
所居曰『鶴壺精舍』。并屬余刻二印，
此其一也。丁巳四月，叔孺識。

鶴峰製壺，世不多覯，刻此壺爲名人
遞藏之品，今歸伯滌，信然。物聚所好，
伯滌遭家多難，癸丑滬南兵燹，室廬
幾燬，不攜長物，僅挾此壺出走，好
古之篤，不讓前人，故樂爲記之。越
日又識。

特健藥

特健藥。丁巳二月二十六日。此擬古
玉印，最爲合意之作，雜之漢印中難
辨真僞。叔孺記。

伯滌獲觀

伯滌獲觀
叔孺丁巳年作此。

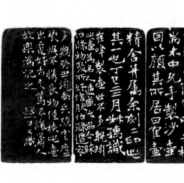

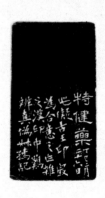

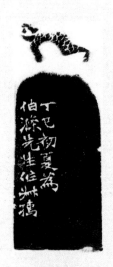

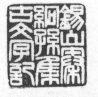

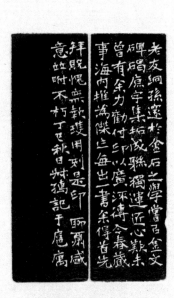

經伯滌圖書記

丁巳初夏，為伯滌先生作。叔孺。

錫山秦絅孫集古文字記

老友絅孫邃于金石之學，嘗以金文碑碣原字集拓成聯，獨運匠心，嘆未曾有。余力勸付印以廣流傳。今春葳事，海內推為杰作，每出一書，余得首先拜覩，愧無報獲，用刻是印，聊酬盛意，并附不朽。丁巳秋日，叔孺記于扈寓。

有則真賞

戊午夏月，叔孺製于滬。

秦淦印

清曾世講屬。戊午二月，叔孺。

芋子

取法封泥半通印。叔孺，庚申正月。

清曾

庚申四月，叔孺擬漢私印。

清曾

擬秦印。戊午四月，叔孺製。

絅孫心賞
己未二月，叔孺爲絅孫道長成此印。

吉臣清玩
己未二月，叔孺刻。

褚禮堂
叔孺撫漢鑄，爲禮堂法家製。己未。

荔盦
庚申正月，叔孺製。

俞氏藏本
序文二兄屬刻。叔孺作，庚申二月。

褚禮堂：褚德彝，字松窗，號禮堂，浙江餘杭人。清代篆刻家、金石學家，精研秦漢印，書宗褚遂良。

荔盦：俞人萃，字序文，號荔盦，浙江杭州人。近代收藏家，所藏名家印甚夥，曾參與編撰《丁丑劫餘印存》。

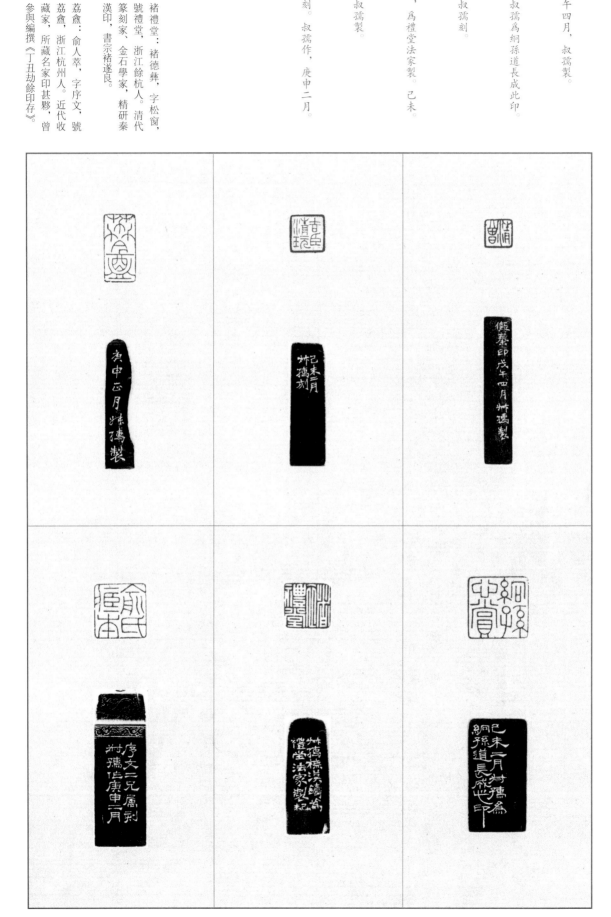

農朋：曾熙，字季子、嗣元，號俟園、農髯、農朋、湖南衡陽人。近代書畫家、教育家、海派書畫領軍人物。

序文收藏

取法新室竟銘，爲序兄刻收藏印。庚申八月，叔孺。

清曾臨古

庚申四月，擬宋人朱文。叔孺作。

龍田鄉人

庚申夏五，叔孺爲農朋先生製并記。

取法漢封泥，爲自來橅印家另開蹊徑。

清曾

太歲在庚申八月癸酉朔，叔孺刻此并記。

綱孫

庚申八月刻此，近吾家次閒。孺。

丁輔之

叔孺撫漢得意之作，刻奉輔兄法教。庚申。

二簠二簋之齋

湘雲觀察兄得師酉簠二，芮太子簋二，因以名其齋。庚申冬，叔孺記。

綱孫

乙卯冬日，為裘孫大兄刻名印。弟奐。

叔孺撫小鈢，頗愜意。庚申。

月湖草堂

師松雪法。庚申，叔孺。

古鑒閣

綱孫老友喜余刻宋元印。此印刻意追撫，未知有合尊意不？辛酉正月，叔孺。

丁輔之：丁仁友，字輔之，號鶴盧，浙江杭州人。近代書畫家，篆刻家，所藏西泠八家印甚多。

松雪：趙孟頫，字子昂，號松雪道人、水晶宮道人，浙江湖州人。元代著名書畫家。

于相：張原煒，字于相，號悦庭、荀里老人、浙江寧波人。曾任浙江省議會議員。

雲麓：高振霄，字雲麓，號頑頭陀、洞天真逸、浙江寧波人。近代文人，工書法詩詞，間畫梅花，著有《梅花百咏》。

秦清曾

庚申炎夏揮汗刻此　叔孺。

伯子于相之印

庚申九月己酉，取法漢封泥，爲于相兄刻。叔孺

光宣侍從

雲麓侍講以金殿舊臣感深禾黍，屬刻是印。殆有義熙甲子之隱痛與？庚申十月，叔孺記

一一

錫山秦文錦得北周呂僧哲造像一區，
刻此永充供養。庚申十二月壬申朔，
爲綱孫成此印。叔孺製。

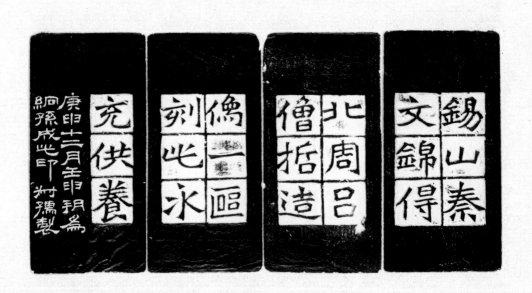

次閑：趙之琛，字次閑，號
獻父，齋號補羅迦室，浙江
杭州人。清代著名書畫家、
篆刻家，山水蕭疏幽淡，花
卉清雅，篆刻得陳豫鍾真傳。

稼孫：魏錫曾，字稼孫，浙
江杭州人。清代金石學家，
曾官福建鹽大使。

悲盦：趙之謙，字益甫，撝叔，
號冷君，悲盦，無悶，浙江
紹興人。清代著名書畫家、
篆刻家。

九雲室
次閑原作，惜爲不知者磨去。後七十四
年辛酉四月之望，爲雪盫補成是印。
叔孺。

半角草堂珍藏
辛酉夏五，叔孺爲爾卿刻半角草堂印。

于相
辛酉六月，叔孺。

印奴
稼孫爲悲盦集印，曾屬悲盦刻印奴二
字。今序文爲余集印，亦以印奴自居
序文固足繼美稼孫，余則何敢望悲盦
乎？辛酉仲春記于滬上，蝯巢叔孺

一三

文濤

辛酉十月既望，叔孺擬漢人朱文。

天地間有數文字

辛酉得梁造玉像，喜而刻此。孺。

樸園

虞琴老兄屬。辛酉秋，叔孺擬秦半通印。

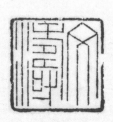

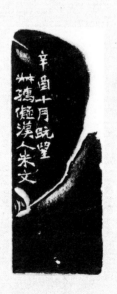

春王月：農曆正月的別稱。

不遠復

《易·復卦》象曰：「不遠之復，以修身也。」爾卿刻此以自儆。壬戌二月，叔孺。

辛酉十二月四明趙叔孺得梁玉象題名記

梁中大通，虞思美造釋迦玉像，舊藏江寧甘氏。辛酉冬，老友姚虞琴兄作緣得之，文字精整，迴异北碑，殊可珍也。壬戌春王月，叔孺記

有文在手曰开

壬戌四月，爲君木擬古鈐。叔孺。

序文銘心之品

序文喜集印，而于名人印譜搜之尤專。近得其外祖傅節子太守華延年室舊藏《寶印齋印式》二冊。印屬汪尹子鐫一手所製，前後題跋皆明賢真迹，內以侯文節、文文肅、繆文貞三公遺翰尤為墨林鴻寶，故序文珍之重于頭目屬余刻此印以施冊首，而拙印竟附名迹以傳，何幸如之。壬戌大雪節，盡一日之力，習心靜氣，略參尹子刀法。博方家一粲。叔孺并記于俟景廬。

近日序文游滬，復于荒攤中得印譜殘帙，細審之，亦尹子所製，約百餘印，足補前譜之闕。海上為人文薈集之區，獨為序文所得，豈神靈默佥未之見，為呵護，留此以畀之歟？越月又記。

汪尹子：汪關，字尹子，安徽歙縣人。明代著名篆刻家，開創了工整典雅的新格局。

一六

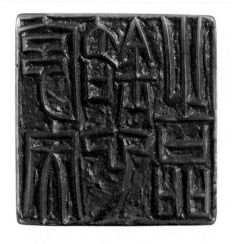

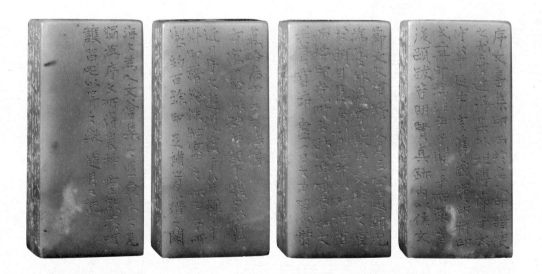

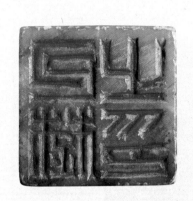

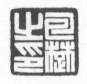

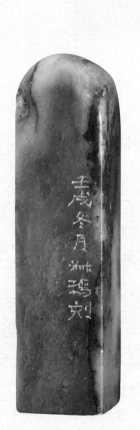

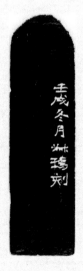

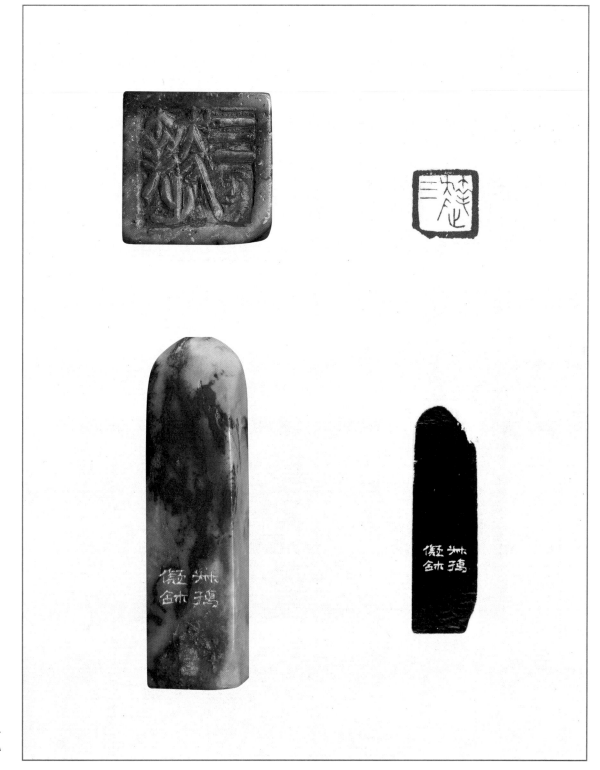

九峰舊廬

錢唐王石交先生有七十二峰石，兵燹後蔣薌泉中丞得其九，以贈丁氏。近歸吾友王君綬珊，而綬珊之屋在田家園，即石交故宅，故顏曰「九峰舊廬」。曩曾屬余製印而未果，今值君五十壽，遂刻以贈之，用當九如之祝。壬戌九秋，趙叔孺刻并識。

與苦瓜同名

癸亥六月，叔孺為虛齋京卿擬漢印。

九如：語出《詩經·天保》，後用作祝壽之詞。

虛齋：龐元濟，字萊臣，號虛齋，浙江吳興人。民國時期大收藏家，與于右任、張大千等過從甚密，著有《虛齋名畫錄》。

京卿：對某一些高級官員的敬稱。

載如：嚴昌堉，字載如，號二民居士，齋號淵雷室、三佩簃、畸盦，上海人。近現代畫家，鳴社社員，精篆隸，擅山水花卉，鑒定精審，也富收藏。

閼逢：星歲紀年中天干「甲」的別稱。

困敦：星歲紀年中地支「子」的別稱。

如月：農曆三月的別稱。

陳厚田藏書畫之印

叔孺為厚田刻收藏書畫印。壬戌。

載如

癸亥大寒，叔孺作。

平生有三代文字之好

歲次閼逢困敦如月，叔孺自製。

劉亦康印

取法六國幣，為印中別裁。甲子四月，叔孺。

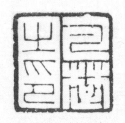

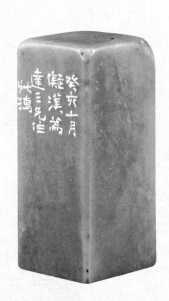

福厂：王褆，初名壽祺，字維季，號福庵、福厂，齋號麋研齋，浙江杭州人。近現代著名篆刻家，西泠印社創始人之一，著有《說文部屬檢異》。

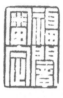

福厂審定

癸亥中秋為福厂道兄仿漢。叔孺。

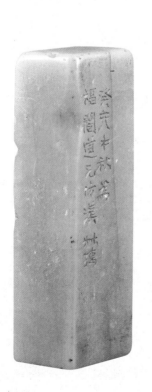

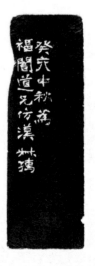

甲子

中元甲子歲朝春刻此。「十」，古「甲」字。「子」字見商子孫父巳卣。叔孺識。

半角草堂

叔孺爲儞兄昉漢鑄。甲子九月。

湘雲秘玩

甲子冬月，叔孺製。

龔

撫陳侯因資簋「龔」字，頗有古鈢意。懷西法家正之。叔孺刻，甲子冬。

懷希：龔心釗，字懷希，號仲勉，安徽合肥人。近代著名外交家、收藏家，曾出使英、法等國，所藏金石書畫既豐且精。

覃溪：翁方綱，字正三、忠敘，號覃溪、北京人。清代書法家、文學家、金石學家。著有《粵東金石略》《復初齋詩文集》。

虛齋墨緣

覃溪閣學有『蘇齋墨緣』印，萊臣京卿屬刻虛齋印，即擬其意。甲子九月朔，叔孺并記。

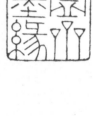

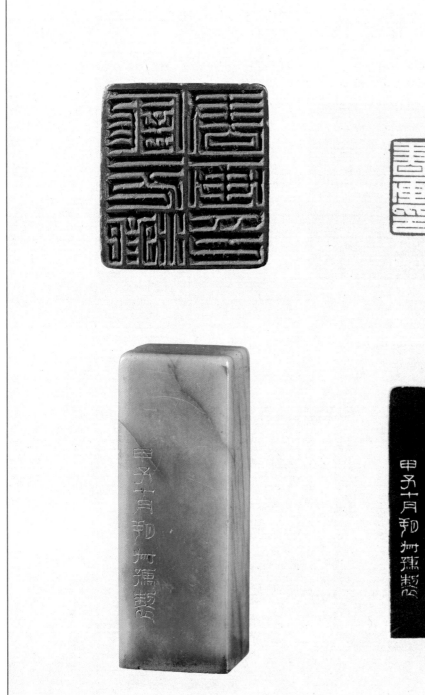

秦曼青：秦更年，字曼青、曼卿，號嬰闇，江蘇揚州人。近代學者、藏書家，曾在金融界任職多年，著有《嬰闇題跋》。

乙丑

秦曼青

乙丑春日，叔孺擬漢鑄印。

古董周氏寶米室秘笈印

仿元明人治印法。乙丑春，湘雲道兄藏印，叔孺刻。

湖帆書畫

乙丑秋，叔孺爲湖帆法家作。

趙桐之印

此仿漢趙橋之印。乙丑仲秋，作于蠖齋。

蛟川包氏覺廬收藏精槧書籍之印

乙丑九月，叔孺治印。

湖帆：吳湖帆，字東莊，號倩安，江蘇蘇州人。近現代著名書畫家、收藏家，吳大澂之孫，善鑒別、填詞。

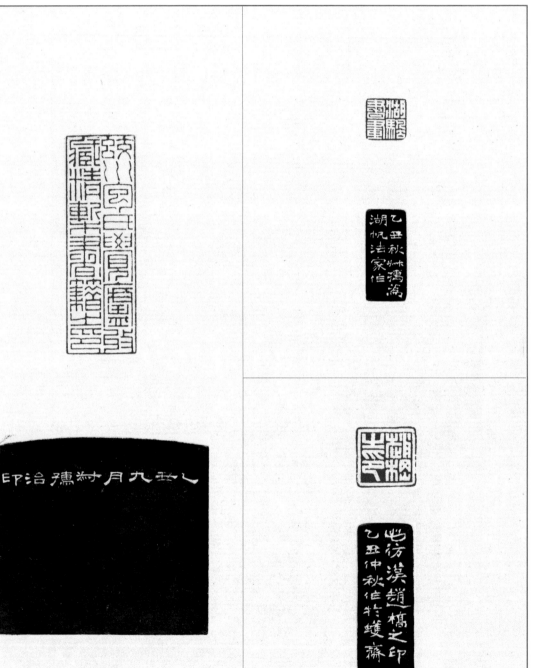

二八

聽濤軒

達三屬。叔孺仿漢，乙丑冬日。

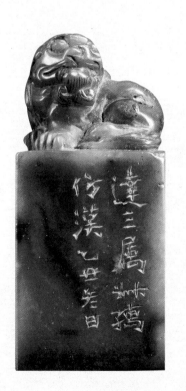

二九

湘雲

乙丑冬日，叔孺刻。

南碧龕

丙寅人日，自製于南碧龕。

湘雲又字雪盦

丙寅正月，叔孺刻。

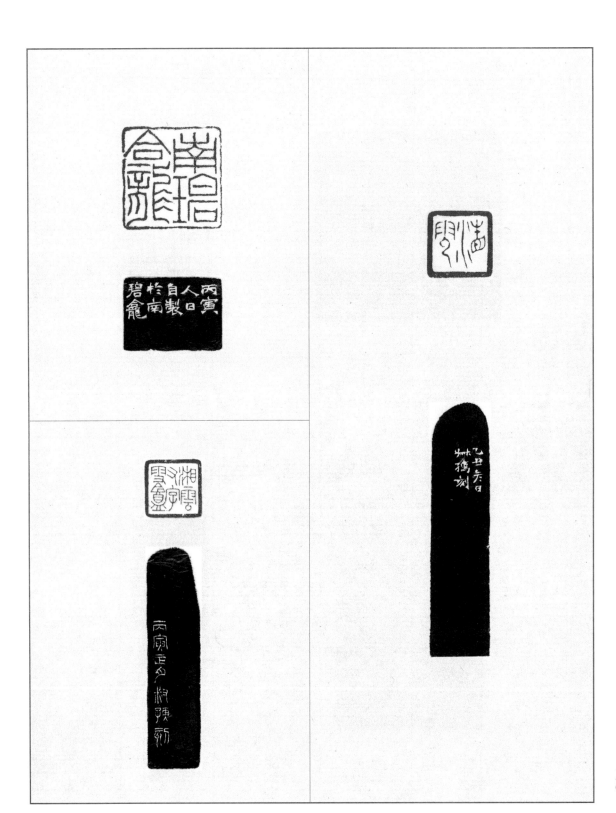

包楚私印

叔孺師漢朱文私印，頗愜意　達兄以

爲何如？丙寅正月製。

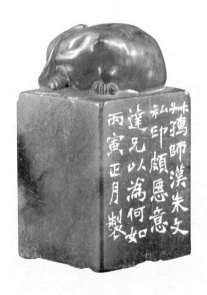

趙叔孺

丙寅正月廿三日刻此。

丙寅

蛟川方氏半閑廬珍藏書畫之印

蛟川方兄稼孫嗜書畫，富收藏，半閑
廬中所蓄名迹甚夥。方兄年正壯盛，
而鑒別之精，考覈之碻已克如是。吾
知异日當與項氏天籟閣、卞氏式古堂
并稱也。丙寅花朝日，叔孺識于南碧龕。

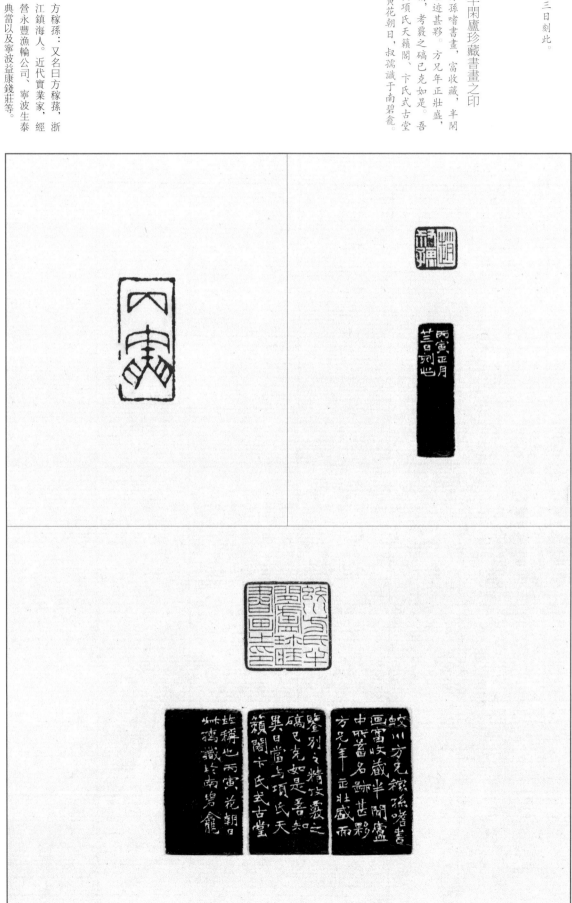

方稼孫：又名曰方稼揗，浙
江鎮海人。近代實業家，經
營永豐漁輪公司、寧波生泰
典當以及寧波益康錢莊等。

鲁盦：張咀英，字炎夫，號
魯盦、幼蕉，浙江慈溪人。
近代著名篆刻家、收藏家，
西泠印社社員，輯有《寄野
山人印存》《横雲山民印聚》。

魯盦

丙寅二月，叔孺擬鈢。

香葉簃

丙寅九月，叔孺爲荔盦治印。

五百圖書之室

叔孺爲荔盦刻藏印印。丙寅九月。

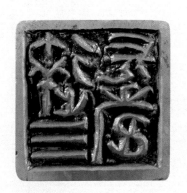

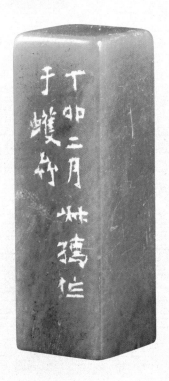

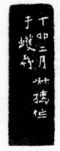

丁敬身：丁敬，字敬身，號
鈍丁、龍泓山人，浙江杭州人。
清代書畫家、篆刻家，浙派
篆刻的開創者。

藜青：葉逸，字藜青，號石
林後人，江蘇蘇州人。近代
篆刻家，葉慎徽之子，趙時棡、
吳湖帆弟子。

南陽郡
宋元人朱文近世已成絕響，
擬其法。丁卯夏，叔孺。

宋元人朱文
近世已成絕
響今為藜青
擬其法
丁卯夏叔孺

丁卯
七姊八妹九兄弟
⋯⋯丁敬身
⋯⋯明人朱文，丁卯二月。

錫山秦文錦印

叔孺擬漢官印為綱孫老友。戊辰正月。

戊辰

古董周氏雪盦收藏舊拓善本

己巳夏日，叔孺仿元人。

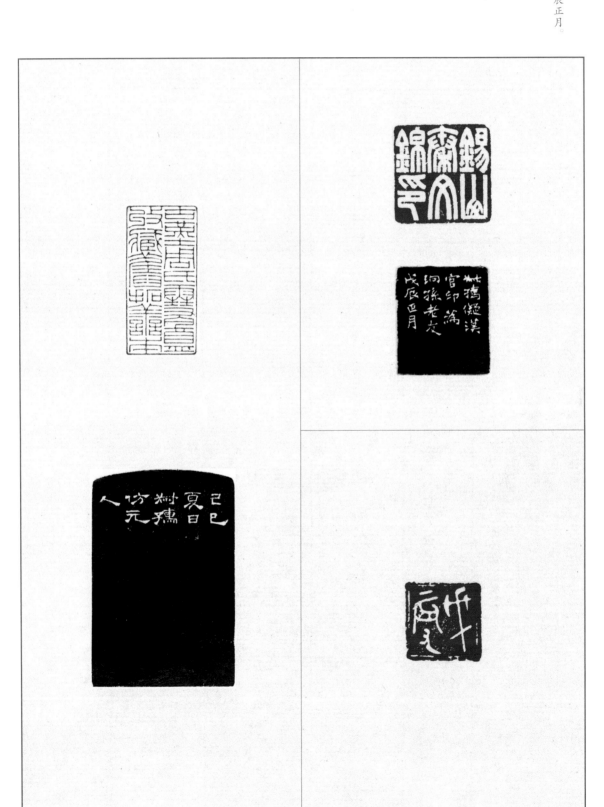

周氏世守
己巳冬日，叔孺刻充寳米主人文房。

守黑居士
魏《黑女志》爲海内孤本，絅孫老友
以重金得之，愛護等于頭目，刻此志
世守也。戊辰仲春，叔孺刻并識。

周氏世守
己巳冬日，叔孺刻充寳米主人文房。

四明周氏寳藏三代器
己巳冬，爲雪盦兄刻藏三代器之印。
叔孺

雪盦銘心之品
己巳冬月，叔孺作。

己巳

陳巨來
巨來仁弟將之遠，刻此以志別。己巳
十月，叔孺記。

庚午

張正學印
庚午春，叔孺刻。

樂俊寶印
庚午嘉平，叔孺仿漢鑄。

繩武鑒賞
庚午嘉平，叔孺師三代鉥。

張正學：字昌伯，浙江海寧
人。法學教授，工繪事，富
收藏。

嘉平：農曆臘月的別稱。

合肥龔氏瞻麓齋記

己巳冬月刻，奉懷希老兄法家，叔孺師完白。

娛予室

東坡《谷林堂》詩：「我來適雨過，物至如娛予」余即以「娛予」二字顏所居。庚午春，自記。

樂志堂書畫印

爾卿屬，叔孺篆，巨來刻。辛未秋。

辛未

辛未元旦，大雪盈庭，刻此。

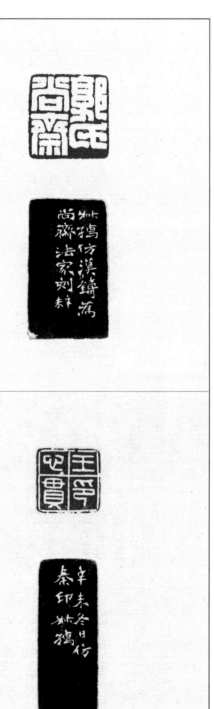

郭氏尚齋

叔孺仿漢鑄，爲尚齋法家刻。辛未。

王心貫印

辛未冬日，仿秦印。叔孺。

壬申

張正學印

昌伯仁兄屬。叔孺，壬申冬月。

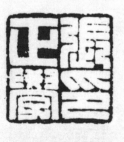

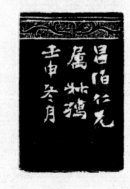

郭尚齋：郭蘭祥，字和庭、善徵，號尚齋、冰道人，浙江嘉興人。近代畫家，尤擅山水，宗南北兩派，能詩詞，又工篆刻。

癸酉　乙亥

甲戌
漢吳師洗『甲戌』二字，余取以爲印。
時年六十一。

浴鶴

甲戌正月，為壽松主人屬。叔孺作于僕累廬。

潞淵拓墨

潞淵仁弟喜集印，尤精摹拓，故刻此贈之。甲戌夏，叔孺。

淵雷室

甲戌十月，為載如仁兄仿三代印。叔孺。

馬震

太龍世講法正。甲戌冬，叔孺仿漢。

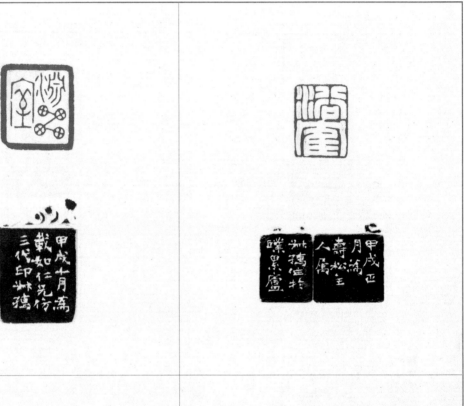

馬震：字太龍，號山雨亭長，浙江寧波人。近代書法家，著名金石考古學家馬衡長子，擅長四體，行楷取法褚遂良，李北海，治印師從趙叔孺。

潞淵：葉豐，字璐淵，號露園，江蘇蘇州人。近現代著名篆刻家，師從趙叔孺，取法秦漢，博涉鄧石如，趙之謙諸家。

兄弟共墨

甲戌秋月，叔孺刻，充静庵昆仲法家清玩。

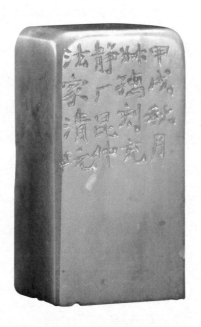

石林後人

葉石林先生爲有宋一代儒宗。蔡青，其裔孫也，及吾門有年，近出佳石索刻「石林後人」四字。數典不忘其祖，葉生有焉。乙亥夏日，叔孺并記。

飽香室

曩甲子年曾爲葉慎徵先生篆「蘭桂書屋」額，庭前植有玉蘭、木樨兩樹也。辛酉，哲嗣蔡青昆仲復于隙地另築屋三間，顏曰「飽香」，取蘭桂騰芳之意。近復屬余刻此印，用跋數語以志緣起。時乙亥仲秋朔，識于娛予室。叔孺。

葉石林：葉夢得，字少蘊，號石林居士，江蘇蘇州人。宋代著名詞人。歷任翰林學士、戶部尚書，開拓了南宋前期以氣入詞的新路，著有《石林燕語》等。

節盦：方約，又名文松，號節
盦，齋號唐經室，浙江永嘉人。
近代篆刻家，與從兄介堪、胞
弟去疾均爲西泠印社早期社
員，曾創辦宣和印社。

照讀樓

太乙然蔡照讀，爲西漢劉向故事。葉
生蔡青因以『照讀』名其樓，讀書尚
友，勉跂古人，誠有志士也。乙亥夏月，
叔孺記。

丙子

節盦印泥

節盦贈余印泥，刻此四字報之。丙子
正月，叔孺。

向邦曾讀

丙子六月，潯暑若蒸，〔渾〕〔揮〕汗
刻此，以應沛霖仁兄雅屬。叔孺。

康年

丙子仲冬，叔孺。

容臣

丙子二月，叔孺作。

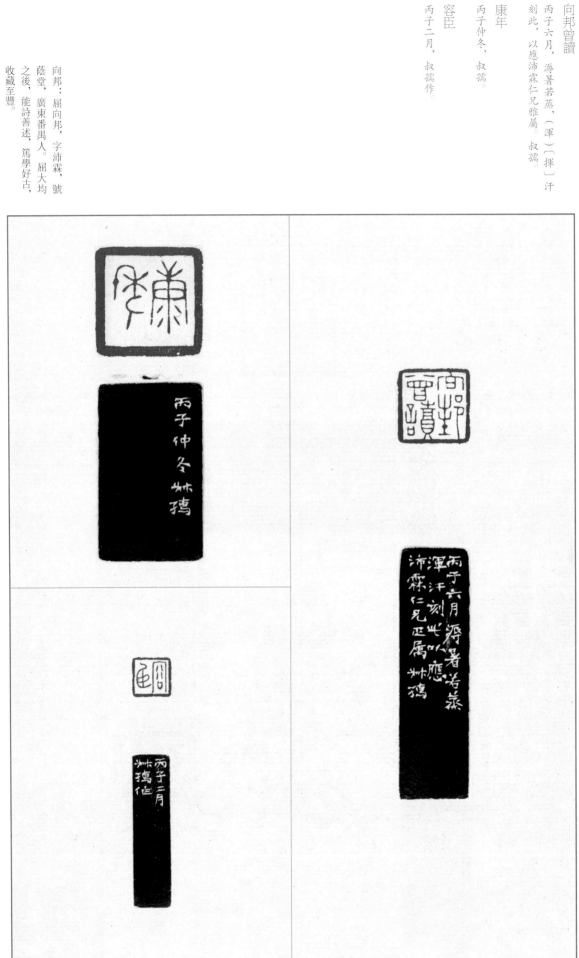

向邦：屈向邦，字沛霖，號
蔭堂，廣東番禺人。屈大均
之後，能詩善述，篤學好古，
收藏至豐。

福德長壽

龍門山摩崖有「福德長壽」四字，北魏人吉祥語，字體雄偉。家撝叔曾摹諸印，余即撫其法。丁丑冬月，叔撝記。

龍門山摩崖有福德長壽四字北魏人吉祥語字體雄偉家撝未曾摹諸印余即撫其法丁丑冬月撝叔撝記

丁丑　戊寅

陳氏養廬藏書

丁丑春日，叔孺治印。

趙叔孺

取法兩京吉金文字。歲次丁丑嘉平月。

雲怡書屋

戊寅九月，擬宋元朱文于滬上。叔孺。

佐庭：俞崇功，字佐庭、蔭堂，浙江寧波人。曾任四明銀行總經理。

劉海粟：名盤，字秀芳，號海翁，江蘇常州人。近現代著名書畫家，曾任南京藝術學院院長，早年習油畫，兼作國畫，晚年潛心于潑墨法；作品色彩絢麗，氣格雄渾。

特健藥

戊寅九月，仿元朱文法。 叔孺

臥游

仿宋元朱文印于娛予室 戊寅秋，叔孺

佐庭收藏

戊寅冬，叔孺爲佐庭仁兄師漢。

劉海粟家珍藏

戊寅嘉平，叔孺仿元。

體物

南沙相國有是印，即擬其法。戊寅，
叔孺

己卯
子受秘玩
叔孺為子受仁弟作。己卯三月。

净意齋
歲在屠維單閼三月，仿元朱文，净意
齋主人屬。叔孺。

屠維：星歲紀年中天干「己」
的別稱。

單閼：星歲紀年中地支「卯」
的別稱。

子受：陳子受，字迎祉，浙
江餘姚人。近現代畫家、收
藏家，師從趙叔孺，與徐邦
達等交往甚密。擅畫花鳥，
精于鑒賞，收藏歷代名書畫
頗豐。

吳復古：字子野，號遠游，廣東汕頭人。北宋學者，與蘇東坡兄弟最爲知交，常一起研討老莊。

林今雪：江蘇蘇州人。民國時期名妓，後嫁江子誠，又改嫁梁鴻志，更名林今雪，先後爲趙叔孺、張大千弟子，擅工筆和小寫意花鳥。齋號聖情樓。

安和室

東坡居嶺外，問長生訣于吳復古，復古告之曰安日和，安則寧一而精神不擾，和則優柔而情思不躁，即老子致虛守靜之旨也。雲怡居士因顏其室。己卯三月朔，叔孺擬圜朱文于滬上。

林今雪印

明汪尹子曾爲林雪女士刻『林雪之印』，兹印擬之以與今雪藏之。己卯冬，叔孺。

聖情樓

己卯十月，叔孺。

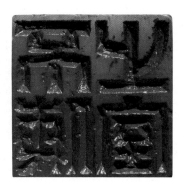

瞻麓齋

庚辰春月，仿元人朱文。懷希老兄法正。
叔孺。

雲松館藏

仿漢滿白文，靖侯仁兄屬。叔孺，庚辰
六月。

眉壽

完白山人有『以介眉壽』印，即擬其法。
庚辰六月，叔孺。

靖侯：朱榮爵，字靖侯，縉
侯，號雲松館主，安徽涇縣
人。民國時期收藏家，精鑒別，
富收藏。

完白山人：鄧石如，初名琰，
字石如、頑伯，號完白山人，
安徽懷寧人。清代篆刻家、
書法家、鄧派篆刻創始人。

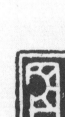
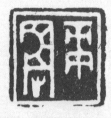

方巨川：方善濟，字巨川，
浙江寧波人。民國時期金融
界人士，曾任金城銀行經理，
雅好書畫。

吳榮圖：字震休，江蘇無錫
人。民國時期曾任上海特別
市秘書長。

聖腐

庚辰六月，叔孺擬漢鑄印。

方氏巨川
叔孺仿宋元朱文。庚辰三月。

吳氏榮圖
叔孺作圓朱文　庚辰七月朔。

雲松館主靖侯珍藏印
庚辰大暑，為靖侯仁兄仿元人朱文作
收藏印。叔孺。

毗陵湯滌定之

定之老兄有道名印。庚辰七月，擬漢鑒。
叔孺。

鄭子展印

庚辰夏，師漢鑄。　叔孺。

沈樹寶

家悲盦爲沈均初刻名印，今爲樹寶仁
兄擬其意。庚辰夏，叔孺。

湯滌：字定之，號雙于道人，
江蘇常州人。近代畫家，湯
貽芬之孫，善畫山水松柏，
亦能人物。

載和：吳仲坰，字載和，別署仲珺、仲軍，江蘇揚州人。近現代篆刻家，爲黃牧甫再傳弟子，晚年任教中山大學。

楊振纓印

漢私印式，叔孺爲振纓仁兄作，庚辰八月

載和

擬列國朱文鉢，爲仲垌方家作，即乞指謬。庚辰夏，叔孺

張仁蠡印

庚辰秋月，綢公先生名印。叔孺仿漢。

毛履銓印

叔孺擬漢鑄。庚辰。

吳訥鑒藏金石書畫印

新得漢池陽宮燈，此印即取其意。庚
辰秋，叔孺。

辛巳

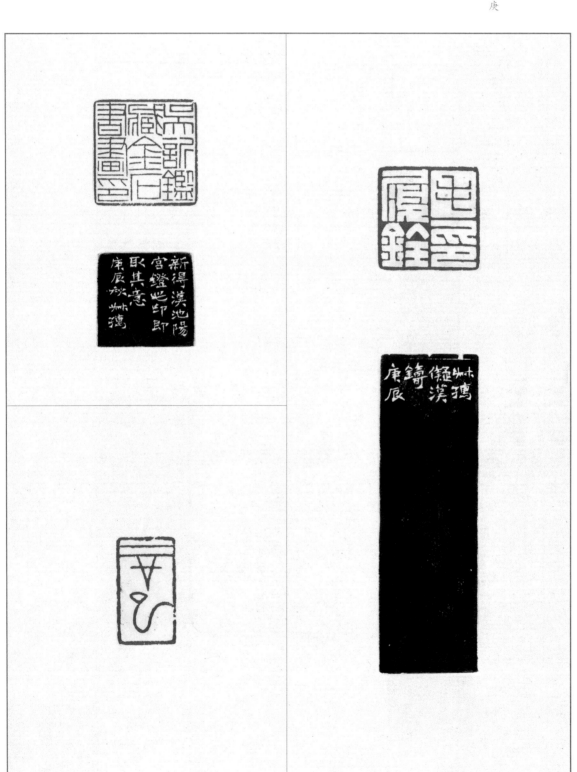

月上簃

月上簃小記。碧翁。

月上簃者，裘宗橚陰千之滬墨寓齋也。室宇壇朗，寢處囂塵，前臨慶圃，把其爽氣。邱壑難尋，林木駒具，栖遲眺覽，于茲為宜。陰千練達人事，而不屑自涴，篤志文雅，務存優閒。法書名畫，多所搜致，流連展玩，適符幽賞。旁及卉葩，羅植盈階，儵魚鳴禽，并娛靜思。華靡雜念，一時頓遣。秀外慧中，淑穠徐坋班如，予女甥也。閨門令美，鳳敦燕婉，與結同心。恩好隆于裴澤，委隨況諸馬倫。露初日晚，開軒比肩，近奉光儀，遠接煙翠。煙草微茫，帳前候新月之初上，不煩耀首，自足鑒形。驂語咭增優儷之重也已。未俗摧挫，堪資矜式，敢綴數語，昭垂風素。班如小字月，陰千以「月上」命其居，斯雋永彌可思矣。蓋庶幾為能協賓敬之度，增佽儷之重也已。

陰千仁世兄屬刻是印，為錄小記于石。辛巳正月，叔孺並記，時年六十八。

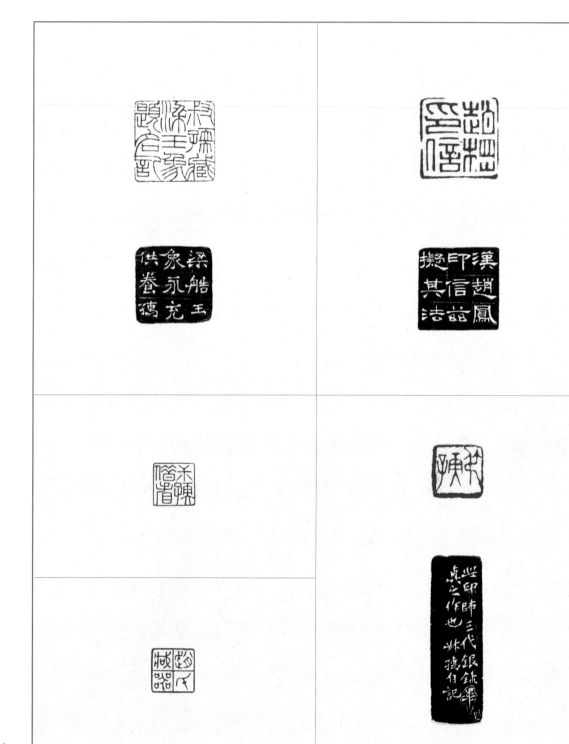

趙楣印信
漢趙鳳印信，茲擬其法。

叔孺
此印師三代銀鈢（畢）[逼]真之作也。
叔孺自記。

叔孺藏梁玉象題名記
梁造玉象，永充供養，孺。

叔孺借看　趙氏藏器

秦文錦印
裴孫道兄屬刻，為擬漢印之最平實者。
叔孺。

秦文錦
絧兄名印。　叔孺擬秦。

秦文錦印
叔孺刻，奉絧兄法教。

秦淦印
叔孺擬漢鑄印。

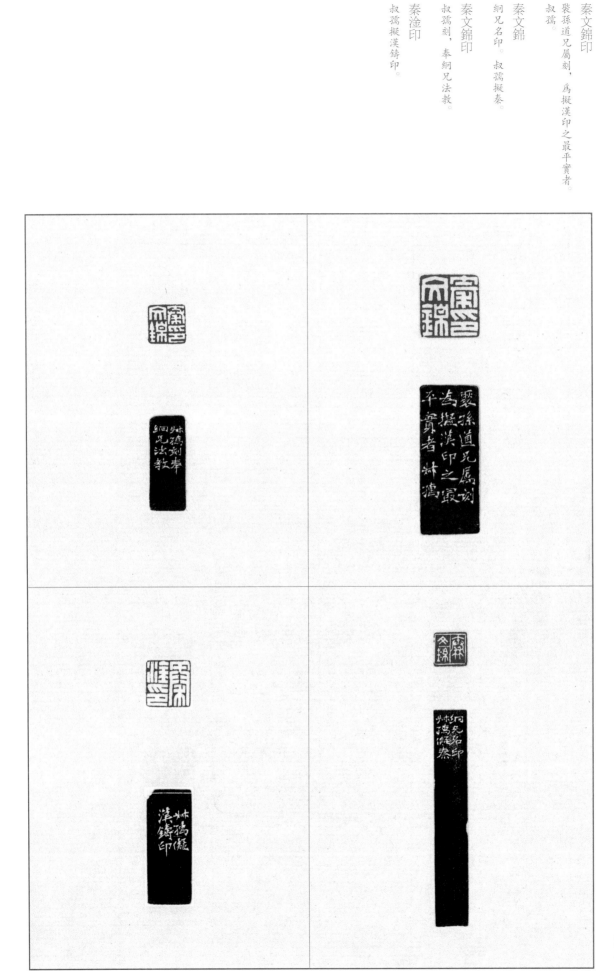

秦文錦

叔孺為網孫橅漢鑄

清曾

叔孺刻。

秦淦私印

漢有「秦勝私印」一印，今易一字，以應清曾世講屬。叔孺。

秦淦之印

叔孺為清曾刻。

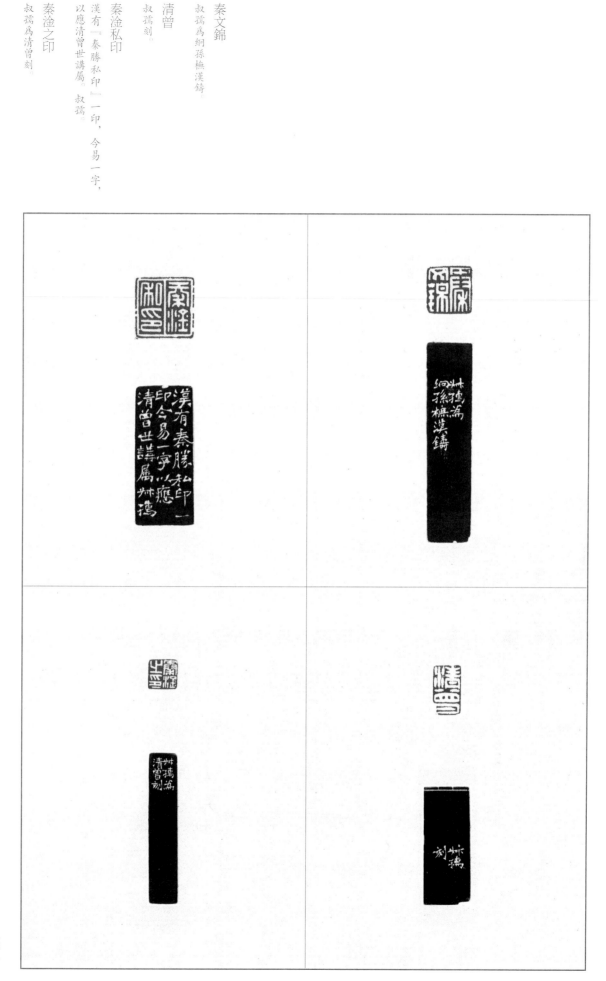

秦清曾

擬漢『秦疆』『王曾』二印。叔孺。

張原煒印

叔孺擬漢銅印。

秦淦之印

清曾世講名印。叔孺奏刀。

經伯滌

伯滌屬，擬次閑家法。叔孺。

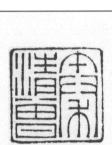

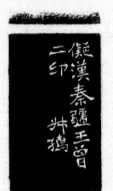

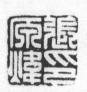

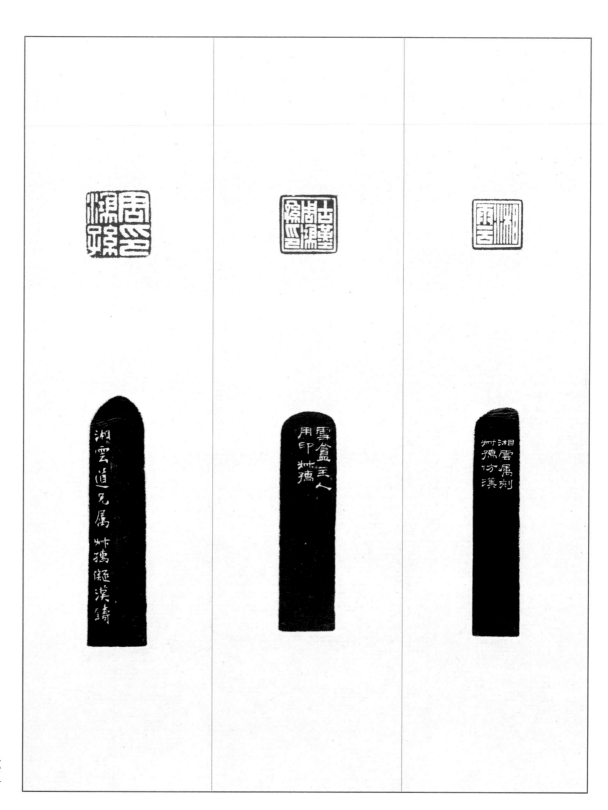

湘雲

湘雲屬刻。　叔孺仿漢。

古菫周鴻孫印

雪盦主人用印。　叔孺。

周鴻孫印

湘雲道兄屬。　叔孺擬漢鑄。

陳元暉

叔孺仿漢朱。

秦淦

秦漢印中小者尤爲精整，學之非易，
此作仿佛得之。叔孺刻并記。

潘吉臣

橅古玉印爲吉臣先生作。叔孺。

俞人萃

叔孺爲序文刻。

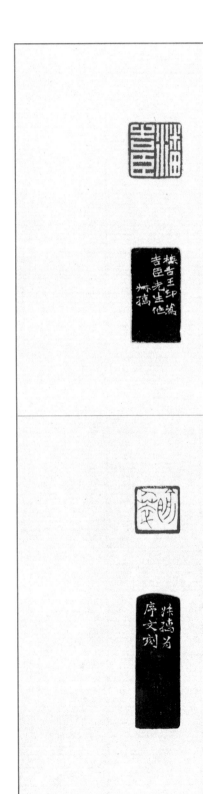

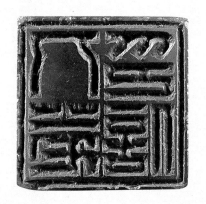

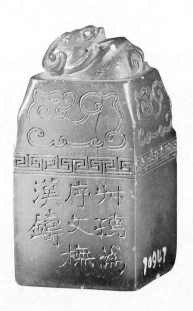

倪文濤印

擬漢鑄印。　叔孺。

于相

擬銀鈐。　叔孺作。

原煒小印

叔孺爲于相仿漢玉印。

虞琴

師六國幣爲虞琴兄。　叔孺。

臨平姚景瀛印

叔孺仿漢。

林亦卿印

擬吾家次閑法。　叔孺。

顯庭：章顯庭，號芸廬主人，
浙江寧波人。近代實業家、
收藏家。

屠康侯：屠用錫，字康侯，
浙江寧波人。近代實業家、
藏書家，曾參與編撰《四明
叢書》。

爾卿‧林炳奎
叔孺

章揚清印
叔孺作

顯庭
叔孺作

陳俊伯字子壎
叔孺作

屠康侯印
叔孺為康侯作

蔭千
叔孺為蔭千兄仿秦

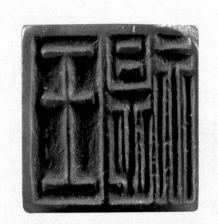

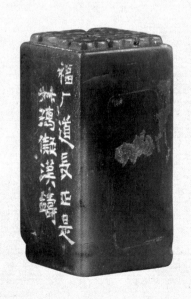

家揣叔法，參以讓之。叔孺。

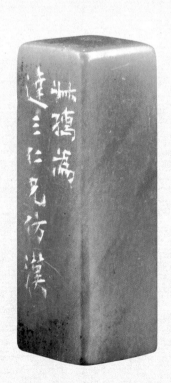

秦更年印
叔孺為曼青仁兄刻。

朱錫桂印
叔孺仿漢鑄，為犀禪法家刻。

徐淮
擬三代鈢。戊辰，叔孺

潘
擬漢吉金。叔孺。

張嘉保
容臣仁兄名印。叔孺仿漢鑄。

昌伯
叔孺仿鈢。

昌伯
叔孺仿秦。

陳允文
三代鈢文，叔孺仿之。

朱氏舜英
仿冷君意。叔孺。

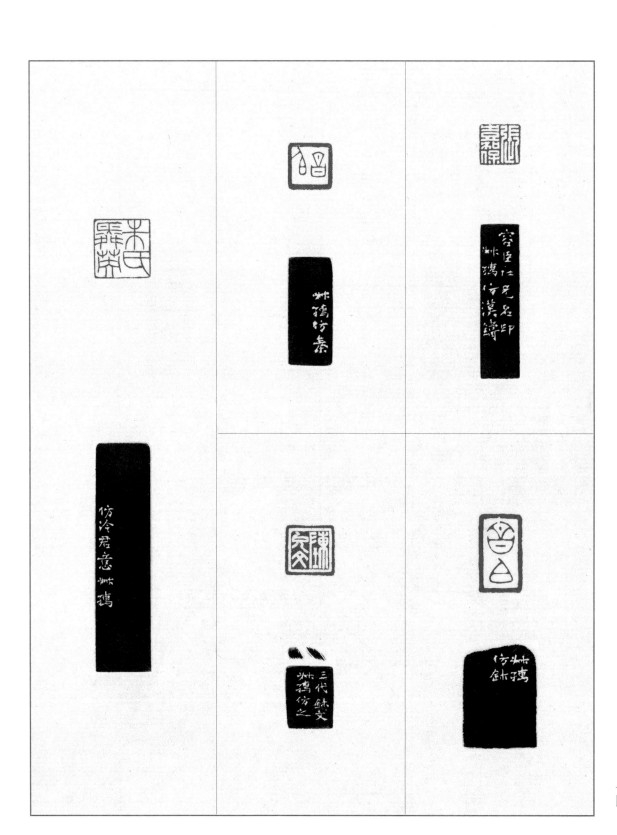

方善濟印
巨川仁兄屬。　叔孺製。

黎青
周秦小鈢均極精，爲蔡青擬之。叔孺。

子展
叔孺仿漢玉印。

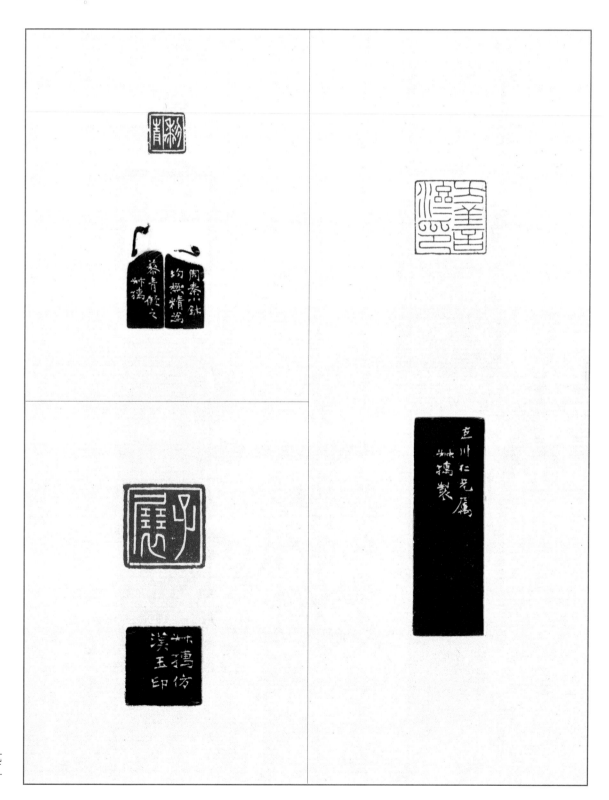

衡伯

取法三代鈢。叔孺。

李良康印

叔孺爲康年兄製。

慶簪

叔孺仿漢朱。振纓仁兄屬。

李良康：後改名李康年，浙
江寧波人。近代民族資本家。

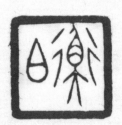

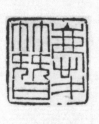

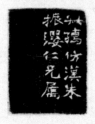

網公

網公先生屬。叔孺仿鉨。

網公

擬完白。叔孺作。

原名尋

取法新室竟銘。叔孺。

吳訢私印

榮邕仁兄屬。叔孺。

涵遠居士

有家撝叔意。　叔孺。

清河二郎

憮漢鑄印。　叔孺。

振葆吟草

振葆老兄好吟咏，刻此貽之。　叔孺。

月湖漁長

長印，今爲湘雲兄擬之。　叔孺。

振葆：樂俊寶，字振寶、振葆，號玉几山人，浙江寧海人。近代民族資本家、慈善家、中國鋼鐵工業先驅。

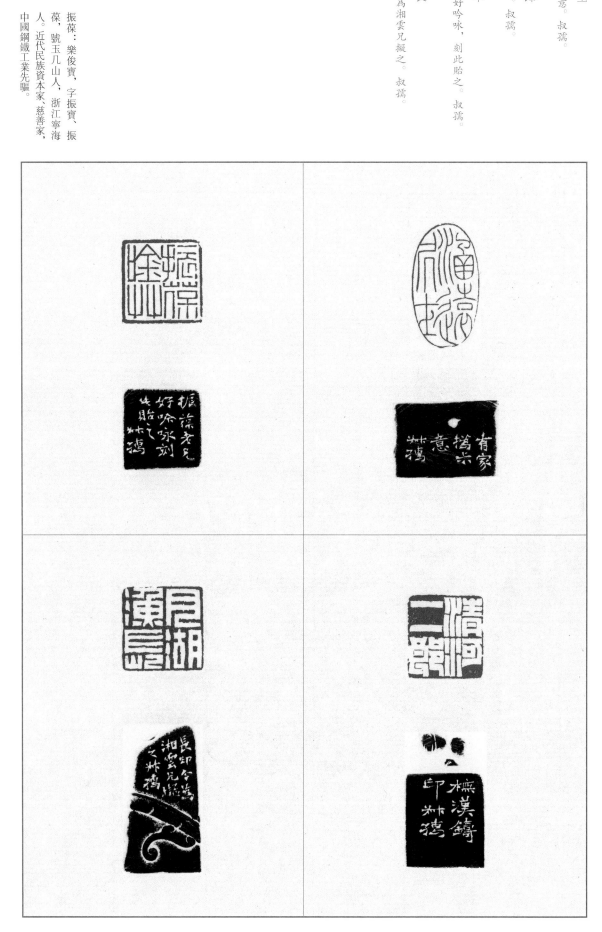

漢人言疏啓事之印，皆用鑿，爲達兄

刻此，亦用其法。叔孺。

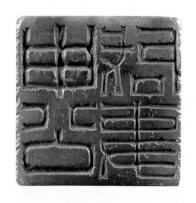

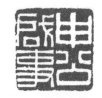

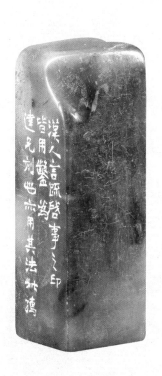

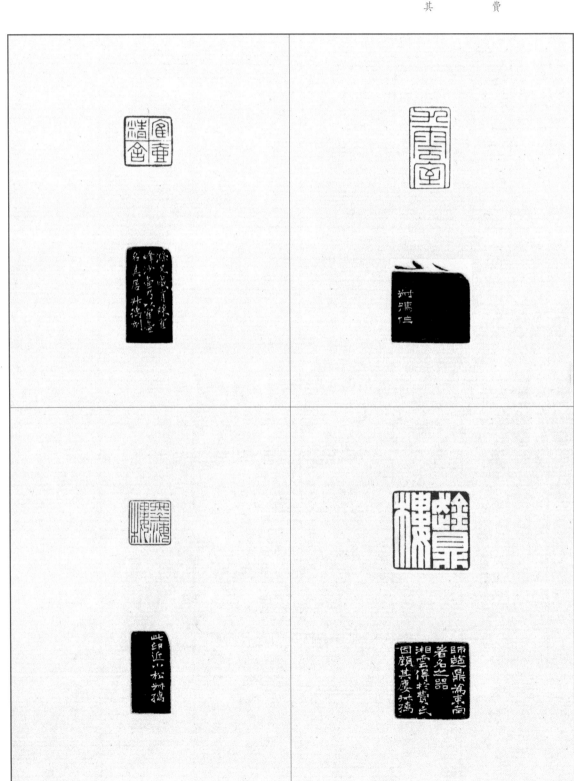

九雲室
叔孺作。

趨鼎樓
師趨鼎為東南著名之器，湘雲得于費
氏，因顏其樓。叔孺。

鶴壺精舍
滌兄藏有陳鶴峰沙壺，乃以鶴壺名其
居。叔孺刻。

墨海樓
此印近小松。叔孺。

墨海楼

仿古小鈐。　叔孺製。

天游閣

叔孺為海粟仁兄仿項氏天籟閣印式。

鉏彝齋

絅孫老友新得周鉏虡彝，云闊中出土

者，因以顏其齋。叔孺刻并記。

滌廬

叔孺為滌廬作。

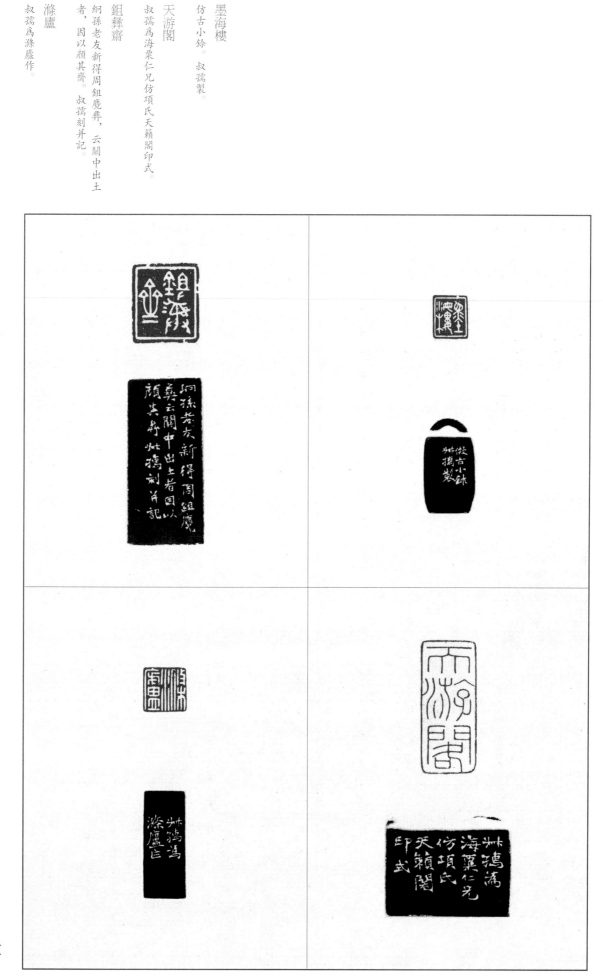

八一

荔盦
叔孺爲序文刻，頗似悲盦。

十硯齋
彥兄屬。叔孺刻。

洗桐
仿汪尹子。叔孺

椿陰臣
刻成視之，頗似悲盦，傲瀬屬，叔孺

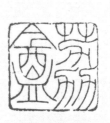

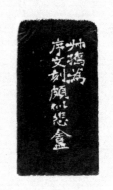

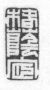

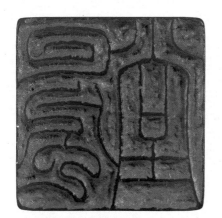

覺廬。
叔孺。

月上簃。
仿元朱文,稍變其法。叔孺爲蔭千兄作。

恩館
叔孺作。

清曾書畫
叔孺。

仿補羅迦室意,刻充清曾世兄文房。
叔孺。

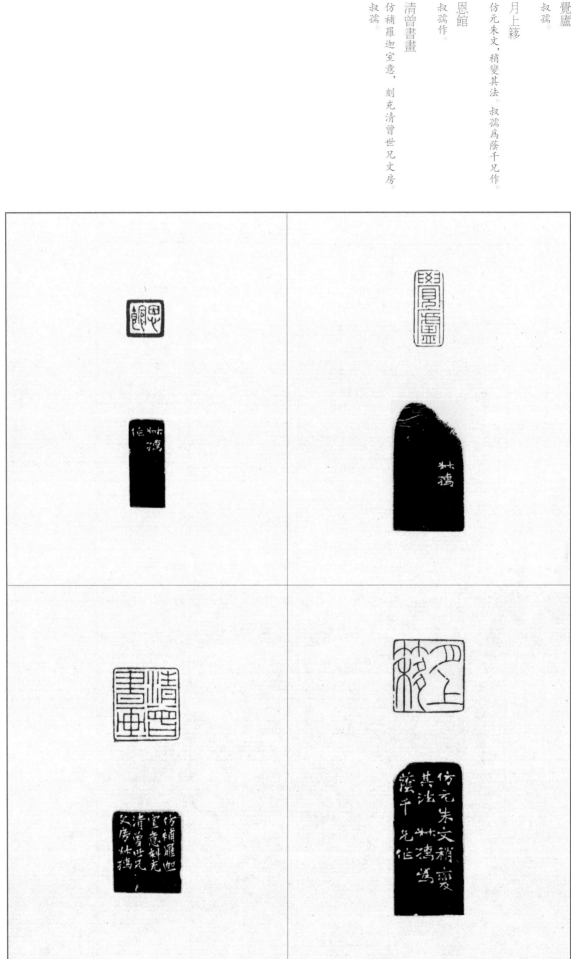

蔚里草堂

漢人鑄印渾厚自然，于相屬刻『蔚里草堂』，擬之頗神似。叔孺治。

破帖齋

叔孺仿元。

無錫秦氏文錦供養

此完白法也，爲銅孫老友撫之。叔孺。

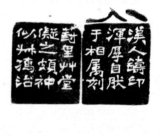

墨海樓藏

印中此種已成絕響。叔孺。

裘孫手拓

此印在曼生、次閑之間。叔孺。

俞氏金石

集金文成印頗似古鈢。叔孺。

周氏吉金

雪盦主人藏三代吉金，多精品，故刻是印。叔孺。

虚齋的筆

取法漢竟銘意。叔孺作。

綱孫校定

綱孫新輯碑聯集拓成，叔孺爲刻校定之印

伯滌審定

叔孺刻此，頗近悲翁。

聚孫藏磚

叔孺爲裴兄刻。

雪盦藏器

『雪』字見《誹田鼎》，吳中丞釋『雪』字。叔孺并識。

曾經雪盦收藏

次閑家法，叔孺擬之。

湘雲審定

湘雲屬，叔孺作。

雪盦審定

雪盦藏扇

叔孺治印。

虞琴秘笈

叔孺作。

姚江章顯庭藏

叔孺仿明。

古鑑閣中銘心絶品

古鑑閣中銘心絶品

絅孫鑒定名迹之印。叔孺。

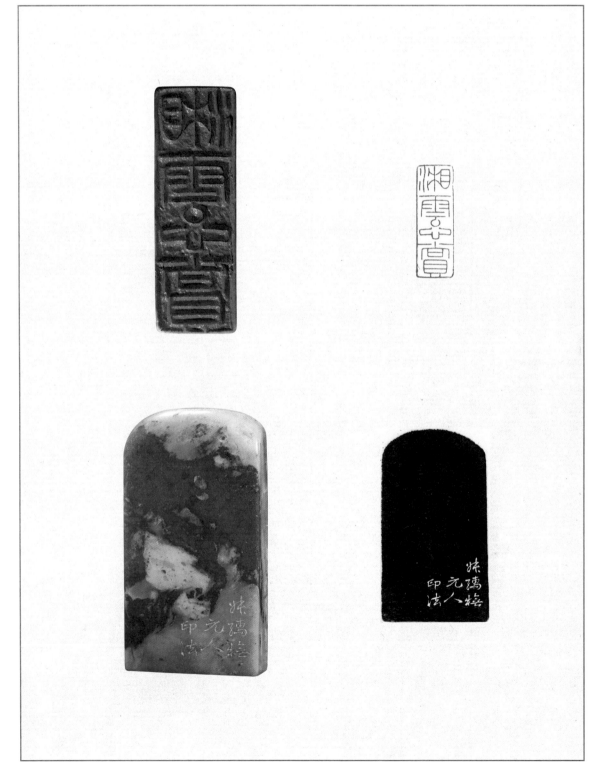

范禾安：浙江寧波人。近現代中醫學家，曾任上海市中醫文獻研究館館員。

一貫軒長物

仿家無間法，伯元仁兄屬。　叔孺。

范禾安收藏印

取法漢竟銘，爲禾安世長作收藏印。
叔孺。

虞琴心賞

虞琴屬。　叔孺製。

畸盦鑒賞

叔孺爲畸如仁兄作。

雪盦藏毛公季聏簠

雪盦吾兄得濰縣陳氏聏簠，爲海內著名之器。叔孺刻藏印。

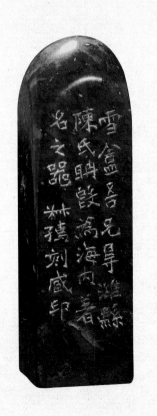

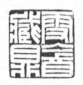

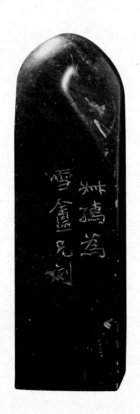

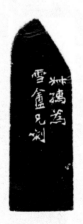

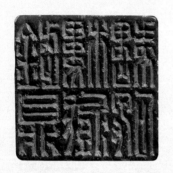

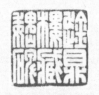

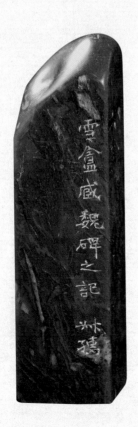

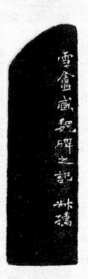

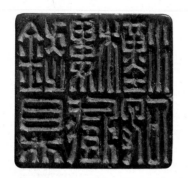

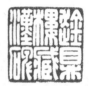

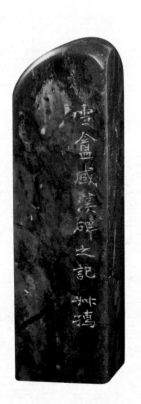

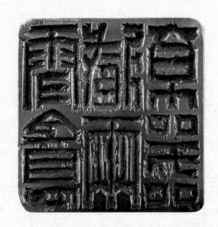

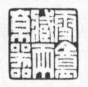

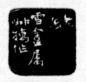

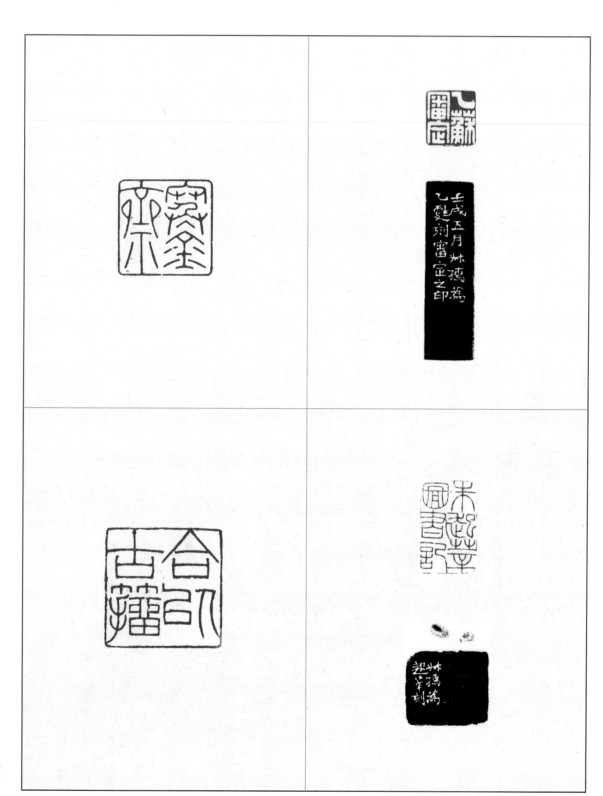

乙蘇審定

壬戌五月，叔嬬爲乙甦刻審定之印。

朱起莘圖書記

叔嬬爲起莘刻。

寒金齋　合以古籀

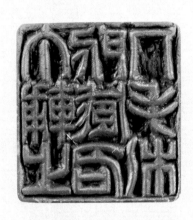

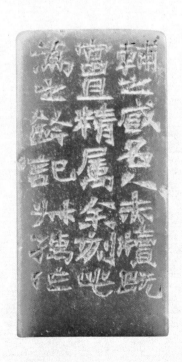

邦達：徐邦達，字孚尹，號
李庵，浙江海寧人。近現代
著名書畫鑒定家，著有《古
書畫鑒定概論》。

魯盦臨金藏

仿漢鑄造咀英法家作。叔孺。

烟雲供養

叔孺為邦達仁弟製。辛未。

秋澗

叔孺師宋印式。

汝南

叔孺。

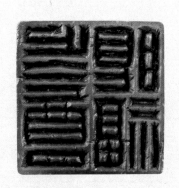

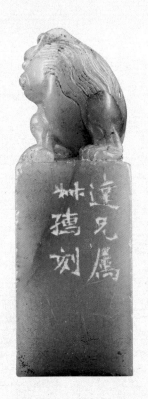

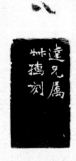

江弢叔：江湜，字持正、弢叔，江蘇蘇州人。清代詩人，生平多遭不幸，詩作多漂泊之感，著有《伏敬堂詩錄》。

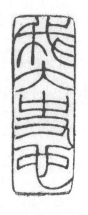

我大史也

雲麓侍講屬刻《左傳》句。叔孺。

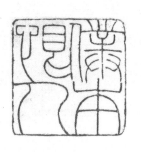

僕本恨人

家撝叔曾為江弢叔刻此四字，師其法以應載如仁兄正屬。叔孺。

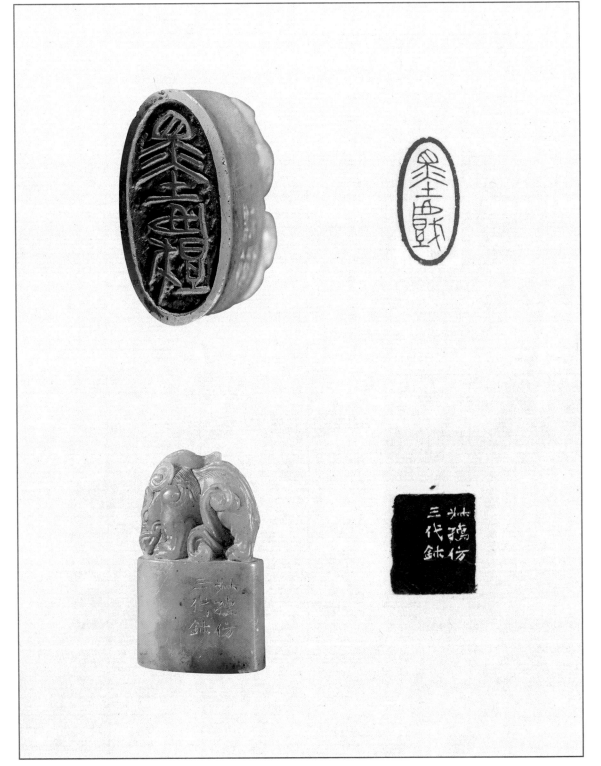

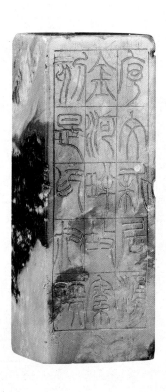

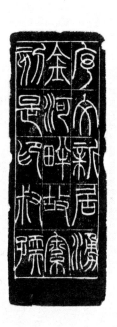

家在西子湖頭

序文新居涌金河畔，故索刻是印。叔孺。

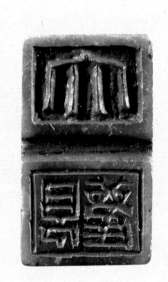

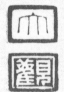

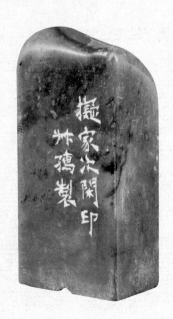

趙叔孺先生少習篆印，躬入篆室，由浙派入手，中年專攻皖派。朱文得完白、悲庵之神髓，白文得鈍印之菁英，蓋已鎔浙皖爲一冶矣，以刻印鳴當代。

其能將漢晉印工之所長，去其板滯，得其雅飭，古印面目燦然大備。視種榆、悲庵直欲後來居上，固不僅作浙派後勁也。

——褚德彝《二弩精舍印譜序》

他（趙叔孺）的圓朱文，端嚴大方，基本上用元、明以來細朱舊法，偶然也參以鄧石如、趙之謙的新體。用筆光整勁挺，精到之作，往往突過前人。

——沙孟海《印學史》

其爲元朱文，爲列國璽，謐栗堅挺，古今無第二手。

歷三百年之推嬗移變，猛利至吳缶老，和平至趙叔老，可謂驚心動魄，前無古人。

若安吉吳氏之雄渾，則太陽也；吾鄉趙氏（時棡）之肅穆，則太陰也。

——沙孟海《沙村印話》

鄞縣趙時棡，主張平正，不苟同時俗好尚，取之靜潤隱俊之筆，以匡矯時流之昌披，意至隆也。趙氏所摹擬，周秦漢晉外，特善圓朱文，刻畫之精，可謂前無古人，韵致瀟灑，自闢蹊徑。

——沙孟海《印學概論》

揮翰之餘尤善刻石，曾搜集明清諸家篆刻數百紐，編拓《二弩精舍印賞》八卷，又鈎集漢官私印文分類編次，爲後學津梁。

——張魯盦《二弩精舍印譜跋》

邇來印人能臻化境者，當推安吉吳昌碩丈及先師鄞縣趙叔孺時棡先生，可謂一時瑜亮。……昌老（吳昌碩）之印，乃由讓之上溯漢將軍印，朱文常參匋文，故所作多爲雄厚一路，叔孺先生則自撝叔上窺漢鑄印，朱文則參以周秦小璽，旁及幣文、鏡銘，故其成就開整飭一派。

——陳巨來《安持精舍印話》

其（趙叔孺）刻印初宗趙次閑，四十以後始一以撝叔爲法矣。自來不論書畫篆刻，苟專事摹仿某一大家之派，而無自己面目者，總難成名。而先生以學撝叔卒能繼吳缶翁之後，爲印人首領者，蓋其原因有三：一、撝叔所作，變化多端，面目至多，先生亦無所不能，且其所作仿六國幣、漢封泥，以視撝叔更爲挺而且穩；二、撝叔于漢鑿印至少仿作，先生于漢官印最擅長，漢六面印中白箋、啓事諸作，偶一仿之，一刀既下，從不修潤，神采奕奕也；三、先生之作，得一秀字，與撝叔之渾不同，故得能成此大名耳。但其書法、篆、隸、行，亦均學撝叔者，故其名稍遜矣。

——陳巨來《安持人物瑣憶》

近代印壇，唯叔孺先生遠師古璽漢印，近把元人，目光超邁，精究印章藝術之源流正變。

——馬國權《近代印人傳》

圖書在版編目（CIP）數據

趙叔孺篆刻名品／上海書畫出版社編. —— 上海：
上海書畫出版社，2022.1
（中國篆刻名品）
ISBN 978-7-5479-2720-5

Ⅰ.①趙… Ⅱ.①上… Ⅲ.①漢字－印譜－中國－近
代 Ⅳ.①J292.42

中國版本圖書館CIP數據核字（2021）第176862號

中國篆刻名品 [十九]

趙叔孺篆刻名品

本社 編

責任編輯	張怡忱　田程雨
編　輯	楊少鋒
審　讀	陳家紅
責任校對	黃　潔　郭曉霞
封面設計	劉　蕾　陳綠競
技術編輯	包賽明

出版發行	上海世紀出版集團
	◎ 上海書畫出版社
地　址	上海市閔行區號景路159弄A座4樓
郵政編碼	201101
網　址	www.shshuhua.com
E-mail	shcpph@163.com
製　版	杭州立飛圖文製作有限公司
印　刷	浙江海虹彩色印務有限公司
經　銷	各地新華書店
開　本	889×1194　1/16
印　張	7
版　次	2022年1月第1版　2023年1月第2次印刷
書　號	ISBN　978-7-5479-2720-5
定　價	伍拾捌圓

若有印刷、裝訂質量問題，請與承印廠聯繫